U0009339

LOCUS

LOCUS

LOCUS

LOCUS

Smile, please

女人要帶刺
──刺女的誕生

A Bitch is Born
By ROBERTA GREGORY

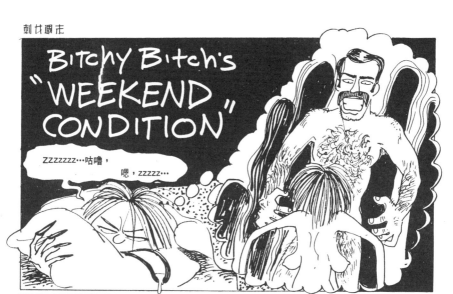

BITCHY BITCH'S "WEEKEND CONDITION"

ZZZZZZZ···咕嚕，
嗯，zzzzz···

不理它，不理它，不理它，不理它，不理它，不理它
繼續睡，繼續睡，繼續睡，繼續睡，繼續睡···

SHIT!

現在是週六上午8點······

RING.

誰會這麼早打電話來？

喂～？

喔，嗨！媽······

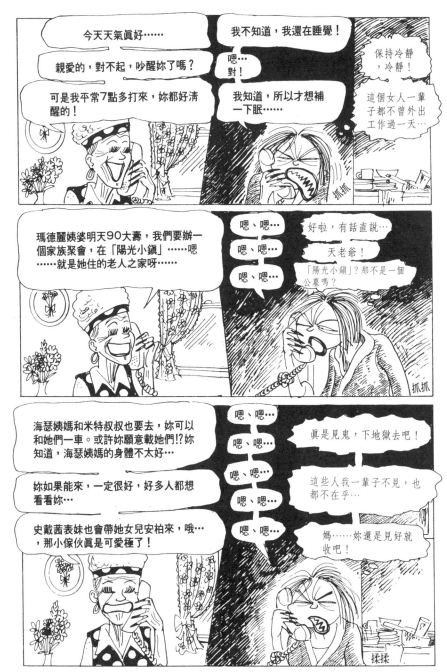

2

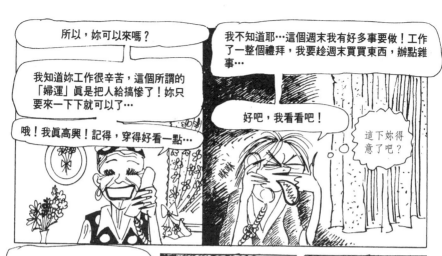

所以，妳可以來嗎？

我不知道耶…這個週末我有好多事要做！工作了一整個禮拜，我要趁週末買買東西，辦點雜事…

我知道妳工作很辛苦，這個所謂的「婦運」真是把人給搞慘了！妳只要來一下下就可以了…

好吧，我看看吧！

哦！我真高興！記得，穿得好看一點…

這下妳得意了吧？

嗯、嗯…好啦…再見……哦…地址…好啦，到時候見啦…拜拜……

明天晚上打電話跟她說我得了腸胃炎，或是…現在，先把電話插頭拔掉……

這個週末我不想再跟任何人說話，我在辦公室聽夠了那些沒營養的話，想到就——想吐！

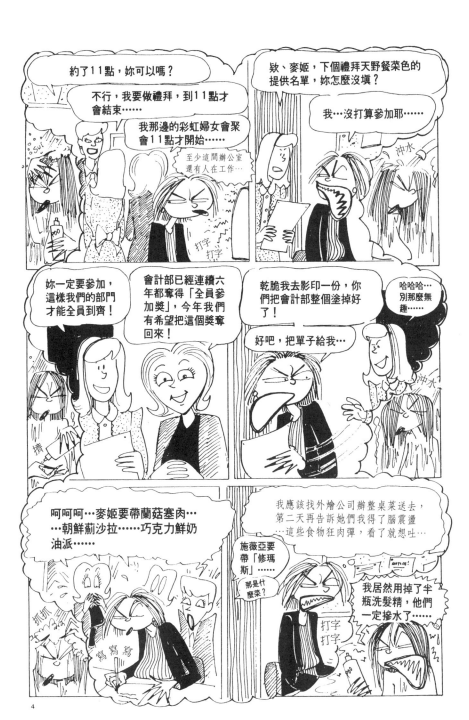

4

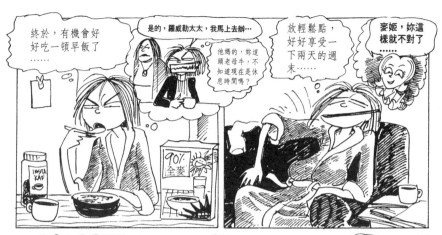

終於，有機會好好吃一頓早飯了……

是的，羅威勒太太，我馬上去辦…

他媽的，妳這頭老母牛，不知道現在是休息時間嗎？

放輕鬆點，好好享受一下兩天的週末……

麥姬，妳這樣就不對了……

看看沙發後面的灰塵，一直沒有時間好好清理……

幹嘛不大掃除一下？

去髒、吸塵，讓屋子亮晶晶，一定很好玩！

不知道我上次大掃除是什麼時候了？一定很久了……

因為清潔劑沒了……去污粉也沒了…哎，那塊海綿髒死了…

看來還是得出去，免不了要跟人說話。狗屎，買些好吃的補償自己好了！

5

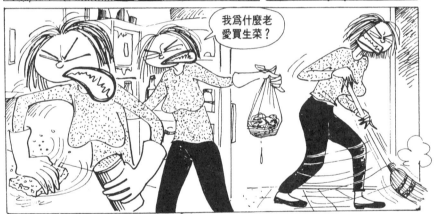

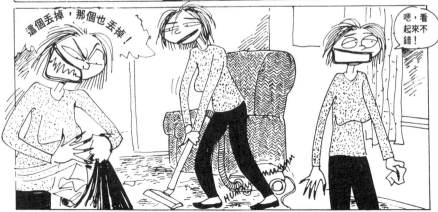

嗯嗯嗯嗯嗯嗯嗯……

明天還是去家庭聚會好了…

可以早一點去,待半個小時就走,這樣媽媽就不會嘮叨我總是不參加「家庭慶典」了!「慶典」,好偉大的字眼!

這樣,媽媽可以高興一下,那些老笨蛋也可以看看我,搞不好,他們不久就「嗝屁」了!趁他們還神智清醒時讓他們看看…

話說回來,搞不好老媽認爲她說服了我參加這一次,就還有第二次!狗屎,有什麼好參加的?

垃圾!垃圾!

可能大掃除累壞了,有點不舒服……

轉台,轉台!

狗屎,我病了……啊!

哇!

7

或許我可以離開馬桶一下…？
可能是吃壞了東西？

天啊，我發燒了！打賭一定是在辦公室的「跳蚤窩」感染了什麼鬼玩意！最好再去上一次廁所。

看來我哪兒也去不了了，最好去躺一下，如果我離得開馬桶的話……

噗嚕　　嘩——　　　　　　　　　嘩——

全身發痛，看來是感冒了！最好睡一下，也許明天上午就好了……

親愛的，史黛茜表妹還小，不是故意要捧壞妳的木馬！上個禮拜是我擦木馬時，捧斷了它一條腿；妳把它丟了，我買一個塑膠的給妳！

我應該睡一下……

麥姬，跟史丹利叔叔親一下拜拜！……這個小孩怎麼這麼彆扭？

天亮了！我想我應該好了些，至少我現在上廁所的次數少於十次……

熱度也下降了！可能是那種一日熱，或許施薇亞也得了，還有瑪茜…

至少，這個週末還有時間輕鬆一下，我可不要在蠢親戚身上浪費時間……

狗屎，他們一定是故意把最蠢的節目都排在禮拜天……

轉台！
轉台！

作者註：嘿，刺女永遠不變！

8

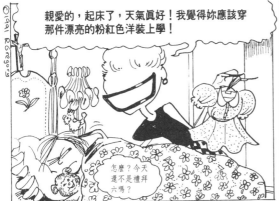

剌女上學記…然後回家了

Bitsy Bitch goes to School

And then she goes HOME!

©1991 R.Gregori '93

親愛的，起床了，天氣真好！我覺得妳應該穿那件漂亮的粉紅色洋裝上學！

怎麼？今天還不是禮拜六嗎？

要不是你…

你先的……

老天，你一定要再嘮叨一次嗎？

是你先開始的……

不對！不對！不對！妳要先把頭髮梳開才行，這樣頭髮才會又光又軟！妳有洗臉嗎？看起來好像沒洗臉！

妳看著好了，她一定趕不上校車了！她一定趕不上校車，然後，妳又會說都是我的錯！

哎呀……，別囉唆了，去上班吧！

9

嗨,辛蒂!

那很棒耶,我媽菜燒得很好!

快一點,校車要來了!妳知道我今天放學後,要到妳家和妳爸媽吃飯嗎?

今年校車換路線,到我們這兒時,車上已經擠滿了人,只剩下後排座位。辛蒂搶走了最後一個好位子!

哦哦,妳的頭髮好漂亮哦!

住手!

怎麼啦?

10

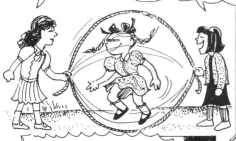

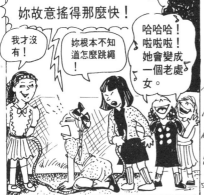

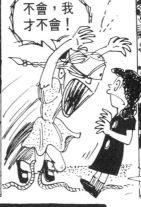

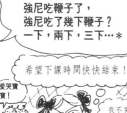

*60年代流行的跳繩歌

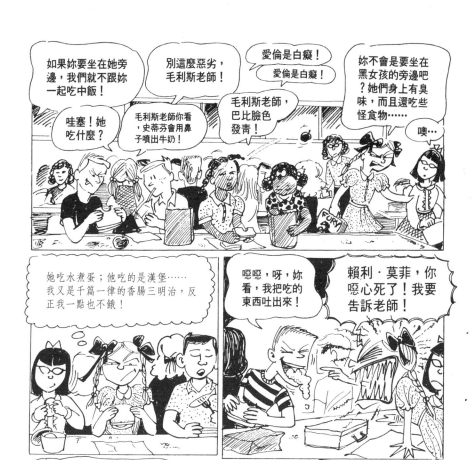

13

現在我們要看看暑假裡，各位同學的作文有沒有進步！

哦，千萬不要，我的作文最爛了！

禮拜五我們要作文，題目是「匪夷所思的暑期經驗」，你們可以先準備一下。

我就知道，恐怖極了！

史丹利叔叔，你看我採來的草莓！

趕快進來，天都黑了。

噓！不要吵醒愛德娜阿姨。妳看…妳全身髒兮兮的！

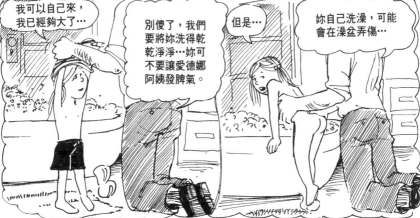

我可以自己來，我已經夠大了…

別傻了，我們要將妳洗得乾乾淨淨…妳可不要讓愛德娜阿姨發脾氣。

但是…

妳自己洗澡，可能會在澡盆弄傷…

14

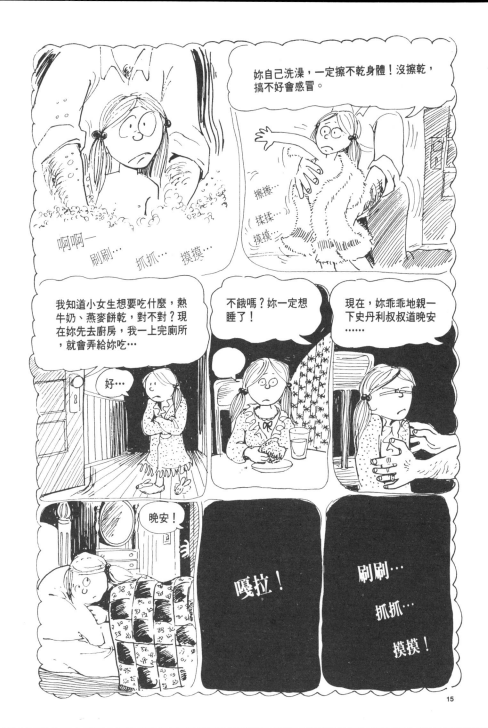

15

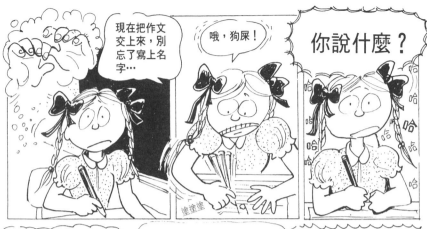

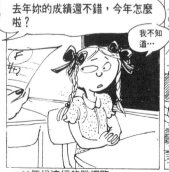
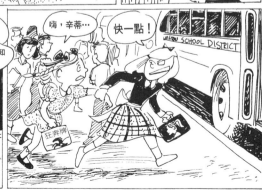

*60年代流行的跳繩歌

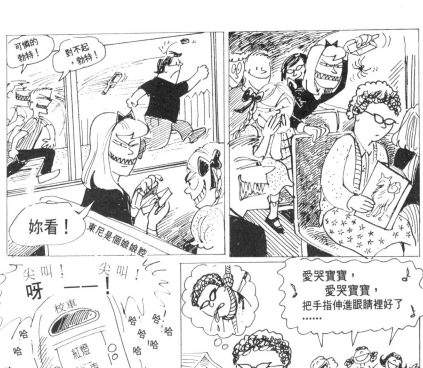

可憐的勃特

對不起，勃特！

妳看！

東尼是個娘娘腔

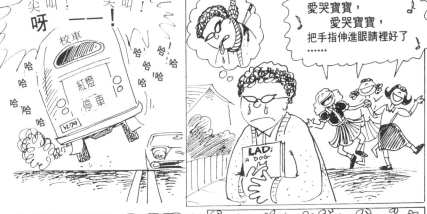

尖叫！

尖叫！

呀————！

哈哈

哈哈

哈哈

哈哈

哈哈

哈哈

校車

紅燈停車

愛哭寶寶，
愛哭寶寶，
把手指伸進眼睛裡好了
……

LAD:
A DOG

現在妳們兩個女孩安靜地玩，等爸爸回家了，我們就吃「特別晚餐」！麥姬，妳的蝴蝶結怎麼搞的？全都皺成一團！妳要學會做個漂亮淑女。

Dear Ellen your fat and you stink

FAT ELLEN

肥豬愛倫　　　　　　親愛的愛倫：妳又胖又臭 17

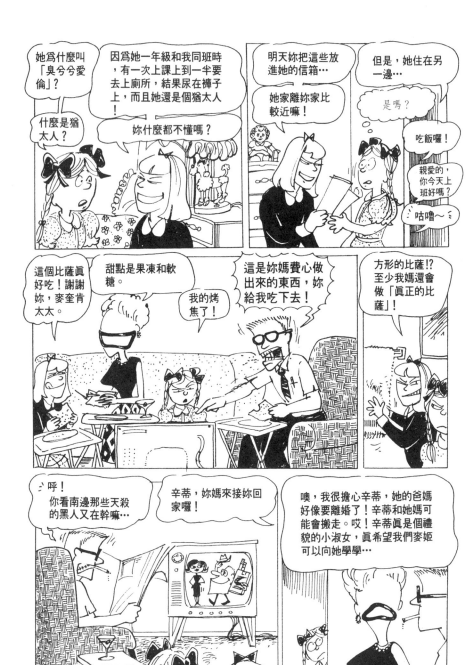

媽……什麼是離婚？

就是…，有些家庭會發生可怕的悲劇…

那是丈夫和妻子之間有問題…他們就分開了……可是妳不用擔心，妳爸爸跟我永遠不會分開。反正，小孩子不應該談離婚的事…

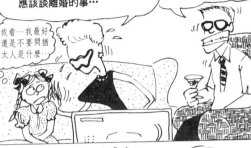

他們總是要在廣告裡擺一些黑人小孩，SHIT！

我看…我最好還是不要問猶太人是什麼…

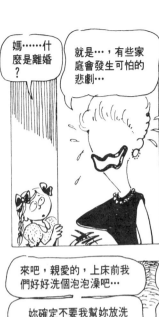

來吧，親愛的，上床前我們好好洗個泡泡澡吧…

妳確定不要我幫妳放洗澡水，才會冷熱適中？

我可以自己來……

我說，我自己會弄嘛！

不准和妳媽頂嘴！

喬治…

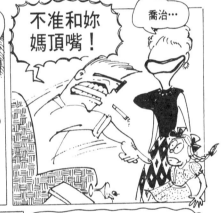

基督耶穌，你什麼時候才要教這個小鬼一點禮貌？

你看不出來她急著長大嗎？

我的小女孩終於要綻放成一個女人囉！

呸！是寵壞了的臭娃兒還差不多！

蜜糖，是我啦，我看看窗子關了沒？妳看沒關好嘛，妳會感冒的！我試試水溫，哎呀，太燙了。你不要洗個香香的泡泡澡嗎？聞聞看，多香……

咕嚕

作者註：酷刑結束！

19

佳節不愉快（上）

UNHAPPY HOLIDAYS

PART ONE

©1991 Roberta Gregory

只有小寶寶才相信聖誕老人。

不是這樣子的，丹尼…

聖誕老人是真的，他代表了每個人內心深處都有的施予與慷慨的精神，這就是為什麼我們要慶祝聖誕節，還有主耶穌基督……

我們應該寄聖誕卡給托佛森夫婦。

誰是托佛森夫婦？

麥多沙夫婦的朋友，去年他們有寄卡片給我們…

誰又是麥多沙夫婦？

妳看，妳不應該讓她一個人做的……。

我怎麼知道……

等它們涼了，我們就可以撒上糖霜！

妳看吧！我告訴過妳碰到烤盤會燙傷手！

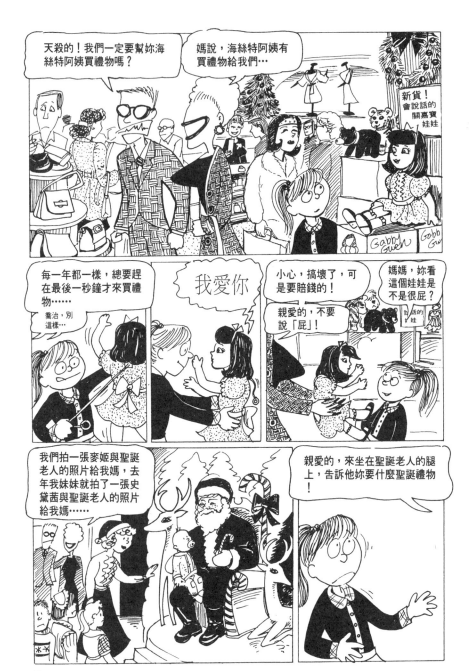

嗯……
不要…

快點，我們來拍一張好看的照片給外婆……

不要！

怎麼搞的？去年妳就肯坐在聖誕老人的腿上…

哇！

基督耶穌，她又在耍性子了嗎？

麥姬…！

外婆看到妳和聖誕老公公的合照，會很高興。妳這樣孩子氣，實在很自私……

唏…噓…

小姑娘，妳叫什麼名字？

麥姬…

聖誕節，妳想要什麼禮物嗎？

哦…，關嘉寶娃娃！

他不是真正的聖誕老公公，門口還有一個。聖誕老公公怎麼可能幫全世界的人送禮物？至少他沒有像史丹利叔叔一樣摸我……

乖女孩！

妳可以笑得好看一點嘛！

我不知道該不該送媽媽這張照片，人家史黛茜那張好可愛……

我要去上廁所…拜託啦？

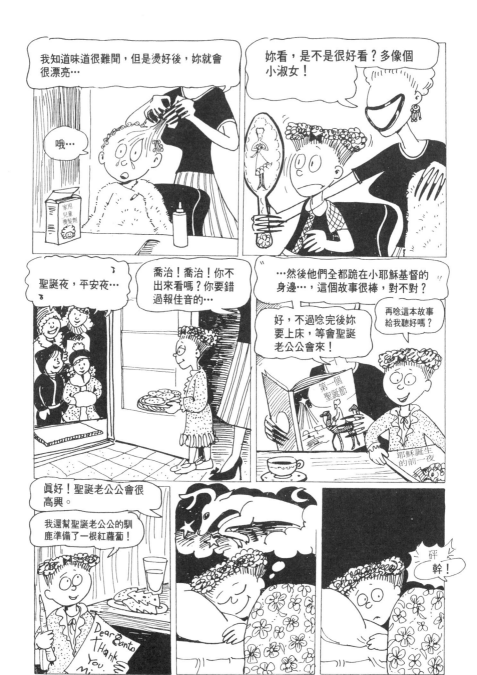

聖誕節聖誕節聖誕節
聖誕節聖誕節聖誕節
…聖誕禮物！

哇！這麼多禮物。聖誕老公公一定來過了，餅乾沒了，紅蘿蔔也不見了！

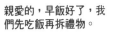
親愛的，早飯好了，我們先吃飯再拆禮物。

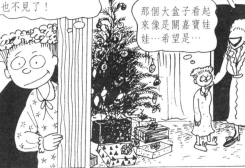
那個大盒子看起來像是關嘉寶娃娃…希望是…

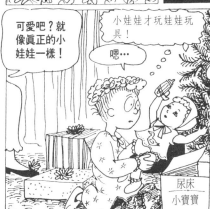
可愛吧？就像真正的小娃娃一樣！

小娃娃才玩娃娃玩具！

嗯…

尿床
小寶寶

沒有關嘉寶娃娃。我就知道丹尼說得對，世界上根本沒有聖誕老公公！真笨，我以前還真相信聖誕老公公，真是個孩子！

妳沒有教她說謝謝，你把她寵成了小公主！

別這樣，她以為禮物是聖誕老公公送的！

小淑女洗碗機

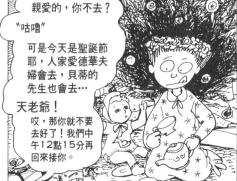
親愛的，你不去？

"咕嚕"

可是今天是聖誕節耶，人家愛德華夫婦會去，貝蒂的先生也會去…

天老爺！

哎，那你就不要去好了！我們中午12點15分再回來接你！

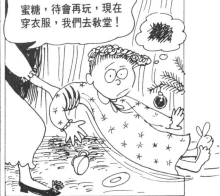
蜜糖，待會再玩，現在穿衣服，我們去教堂！

25

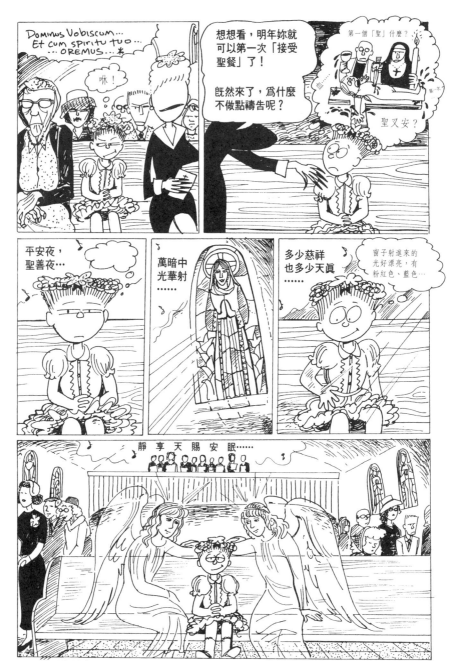

＊拉丁文祈禱詞

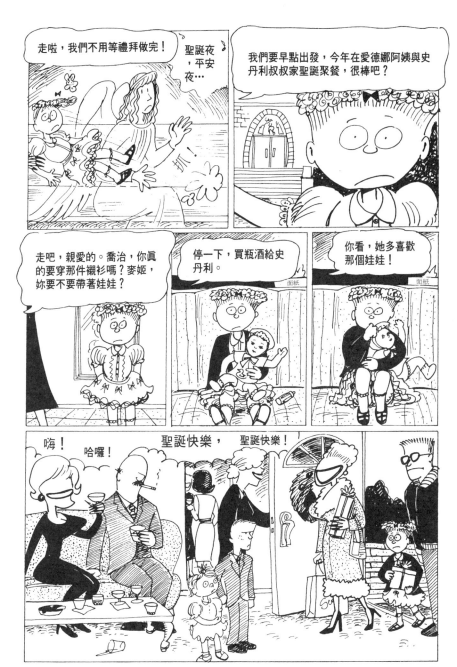

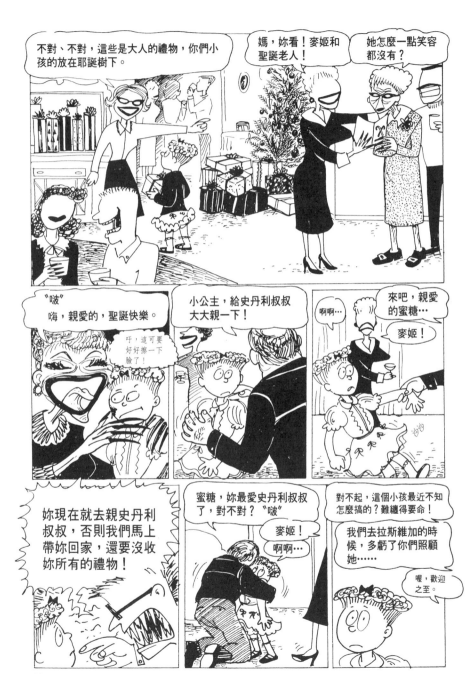

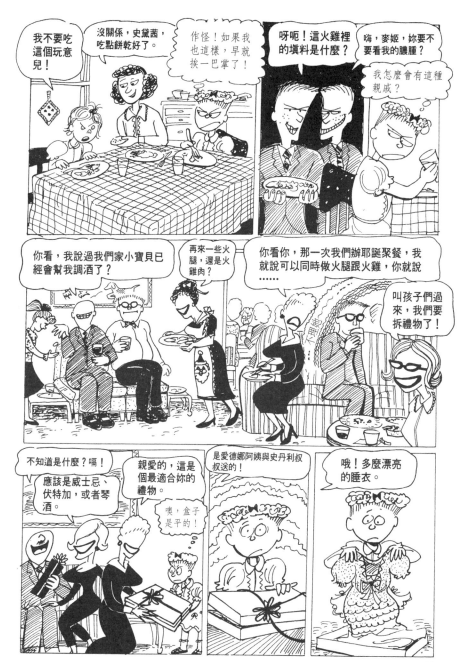

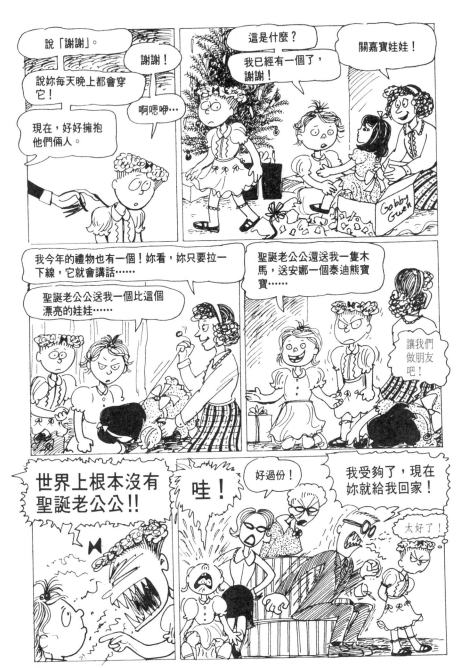

UNHAPPY HOLIDAYS PART TWO

聖誕快樂！

拜託，誰接個電話好嗎？

糟糕透了，我沒有買禮物給你！

業務部門有餅乾跟雞尾酒啊！

再一個小時就可以下班了。幹！根本沒有人在做事，他們幹嘛叫我們來上半天班，為什麼不乾脆放我們一天假？幹！替猶太人的公司做事就是這樣！

嗨，交換禮物，我抽到妳的名字，這是妳的禮物，希望妳會喜歡！

狗屎！

瑪茜，妳又何必這麼麻煩？

很棒吧？這個小桌曆，每一頁上面有一句「聖經箴言」，妳喜歡嗎？

嗯，很棒啊，瑪茜。

我可以用這個爛玩意兒，賄賂哪個人幫我打卡嗎？

這些禮物送給妳們。

我替我們部門每個人都準備了禮物……

噢，可是…施薇亞，我沒有買禮物給妳…

看看，會是什麼超級爛貨？

我想我還是躲到廁所，直到下班為止…幹！再過一小時，高速公路就會擠滿車子。每年都一樣…幹！

我是個特別的人

與上帝同在一年

他媽的爛交通！一個鐘頭我才開了18哩！車子有點過熱了，我就知道我應該買二手車…如果不是輛狗屎爛車，原車主幹嘛要賣掉？而且車上的音響，還只有調幅電台。幹！

什麼都沒有，只有一些小孩要聽的鄉村歌曲，還有那些宗教扯淡…，耶穌基督一年一度只有明天是個小孩，過了明天，他又變成一群白癡毀滅世人的武器…

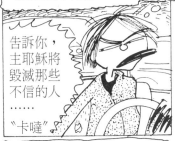

告訴你，主耶穌將毀滅那些不信的人……
"卡嚓"

明年我絕不再受這種鳥氣！去他的禮物、親戚！噢…，你可別想切進來，幹！王八蛋。這些東方鬼子怎麼都是一群爛駕駛？

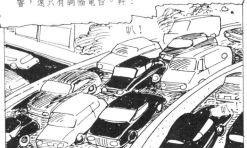

三小時的煎熬！幹！至少未來兩天我不必再忍受爛交通…
完蛋了，我已經晚了一個小時……

嗨，媽，對不起，我遲到了…

沒有，正好！我們還要去購物中心買點東西，再去史丹利叔叔家…

那邊有一個車位…等一下…有人在倒車…小心一點！

剛剛那個插進來的傢伙要去停那個位置。

今天史丹利叔叔家會晚一點才開飯，我們先墊一下肚子。你們年輕人好像很喜歡這種高雅輕鬆的咖啡店……

還好是她請客，這種雅痞窩真叫人啊心，高級價位賣第三世界食物…這碗到底是什麼鬼東西？

啊，雅痞！

地球咖啡屋

沙拉吧

今日特餐
小米糊
牛角麵包
沙拉
$7.95

黑豆飯
沙拉
炸團麵包
$8.95

妳最近可好，媽？

我可不想談，今天是聖誕節呢！

妳覺得送這雙拖鞋給愛德娜姨媽可好？她最近身體欠佳，妳買了什麼給她？

哦…我送她桌曆，每一頁上面都有「聖經箴言」。

真體貼！我就想不到要送這麼棒的東西……

大特價

史黛茜的女兒好可愛，我跟妳姨媽以前有賭誰會先做外婆，看來，我輸了…嘻嘻…

那妳就應該多生幾個，賭贏的機會比較大。

嘻嘻…

我還記得妳以前好喜歡坐在聖誕老公公的腿上…小孩子實在可愛…，如果我有外孫，大概也這麼大了吧？

家裡的禮物包裝紙還夠嗎？

送愛德娜姨媽拖鞋，適合嗎？

我已經包好了，走吧！

趕快辦完了事

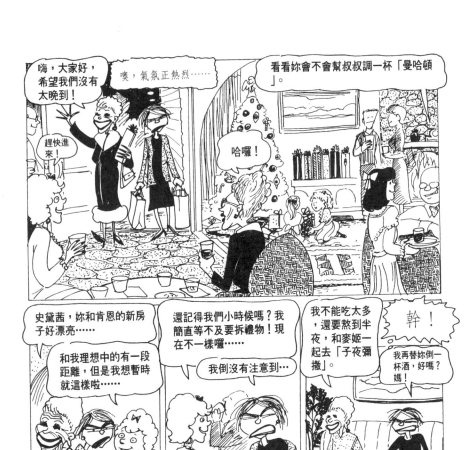

嗨，大家好，希望我們沒有太晚到！

喔，氣氛正熱烈……

看看妳會不會幫叔叔調一杯「曼哈頓」。

趕快進來！

哈囉！

史黛茜，妳和肯恩的新房子好漂亮……

和我理想中的有一段距離，但是我想暫時就這樣啦……

還記得我們小時候嗎？我簡直等不及要拆禮物！現在不一樣囉……

我倒沒有注意到…

我不能吃太多，還要熬到半夜，和麥姬一起去「子夜彌撒」。

幹！

我再替妳倒一杯酒，好嗎？媽！

如果我也和其他人一樣爛醉如泥，或許我還有機會享受一下！

這是聖誕夜，想不出更好的理由幹它一下！

噢，狗屎，我憑什麼和這些酗酒專家比賽？

妳看！

"嗝"

對不起，媽！
對不起，媽！
對不起，媽！

沒關係，親愛的。哎，我們可以明年再去「子夜彌撒」，如果我的健康還能撐到明年的話⋯⋯

節後大特賣

對不起，這個房間實在稱不上是客房。我告訴過你父親，願他安息，我們應該買橡樹街那棟大房子的，那時我們還負擔得起，可是他說⋯⋯

晚安。

想想看，妳現在睡的床墊還是妳少女時代的那一床。祝好夢，親愛的。

在這個陳年老貨上，我可沒辦法睡著⋯

嘔！噁！哇、啦、嘔！

我喝的麥酒全拉出來了，待會連那個辣椒燉肉都要拉出來⋯⋯

我沒事，媽，繼續去睡！

嘩啦

狗屎，車聲那麼吵，媽怎麼睡得著？窗簾那麼薄，光線都透了過來，幹！那是她在打鼾嗎？這個爛床墊怎麼睡？搞得我的脖子都痛了！現在我慾火上升了，希望媽不會聽到……

揉！揉！揉！

吱！吱！吱！

我想我小時候一定等不及聖誕節早晨的來臨。幹！我好像整晚都沒睡。幹！天亮了，媽也起床了。老人家好像都起得很早，一隻腳都踏進墳墓了，不需要太多睡眠。幹！

我深信人要自制，任何事都不可過分，妳看看妳父親就是…再來一點咖啡…？

對不起，媽！對不起，媽！

我當初就覺得尺寸不對！我有收據，可以去換。售貨小姐說現在年輕人都穿這個……

神經呀！再去一次購物中心？

謝謝妳，媽。

妳要的皮夾就是這種款式，對不對，媽？

對！哦，好可愛的馬克杯，我愛極了。妳真是體貼！

我是個特別的人。

妳要跟我一起去做彌撒，對不對？過去幾年，都是我媽跟我一起去，一直到她…蒙主寵召。妳小時候，我都把妳打扮得漂漂亮亮，像個洋娃娃。

嗯，好啊，當然。

36

妳看,雷邦太太和她女兒,看來她又懷孕了,真好…,噢,我覺得她不應該穿這種衣服到教堂…妳看那件上衣好不好看?妳也應該買一件……

每一個嬰兒,尤其是在那些無法生下來的嬰兒身上,我們都可以看到兩千年前主耶穌的影子。主耶穌降臨,賜我們以永生,尤其祂將降福給那些無法誕生的孩子……

我還相信聖誕老公公哩!饒了我吧!

好好喲!"嗚"

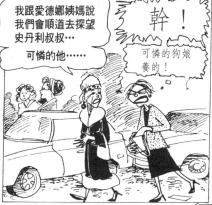

我跟愛德娜姨媽說我們會順道去探望史丹利叔叔…可憐的他……

幹!

可憐的狗娘養的!

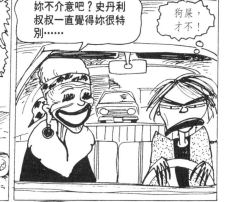

妳不介意吧?史丹利叔叔一直覺得妳很特別……

狗屎,才不!

天,我真討厭這種地方,空氣裡都是細菌、死亡氣味。難怪醫院員工都是一些毒鬼!正常人才沒辦法在這裡工作…幹!

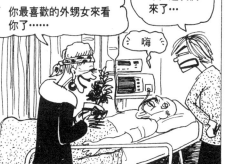

哈囉,史丹利,聖誕快樂。你看我送你的盆景。

你最喜歡的外甥女來看你了……

我看他根本不知道我們來了…

嗨

我把盆景放在這裡，你就可以看得到了。它真漂亮，不是嗎？

你就快死了，恨不得自己還能有一點感覺，對不對？"嘻"，好極了！

親愛的，"嗚"，我到外面去等，"嗚"，不想讓他看到我這樣，他可能會難過。你們好好聚聚……

不知道有多少小女孩等著看你下煉獄的那一天，一定不少，你這個變態狂！

輪到你了…

沒什麼好幹的……

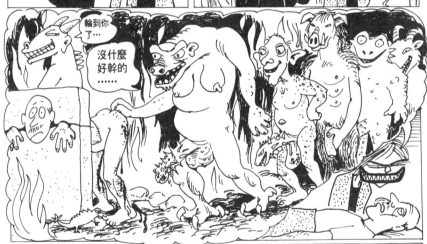

現在我知道，人們為什麼相信地獄的存在了…

不要讓史丹利叔叔太累了。

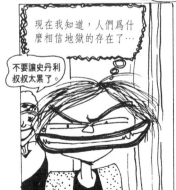

史丹利，再見！我會代你向大家問好……

拜拜！希望你早日康復。

"咕嚕"

你們來之前我才去看了史丹利，他看起來，嗯，還不錯。再來一點火腿？

去看看他實在不錯…

我應該告訴她們實情，搞不好，這一屋子的老恐龍會全昏了過去！

我想今晚就回去，明天還有一大堆事要辦……

明年還可以嘛…

機會大的很！

眞的呀！可是我還想明早我們一起出去吃個飯，買買東西。

希望我的身體還撐得住…

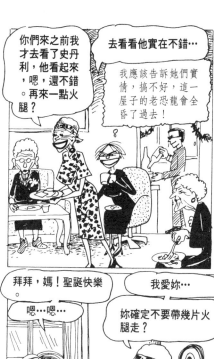

拜拜，媽！聖誕快樂。

嗯…嗯…

我愛妳…

妳確定不要帶幾片火腿走？

我想這算是勝利吧，居然可以熬過一天的人間煉獄。明年，決不再買禮物、拜訪親戚這些聖誕節狗屎。我想只有小孩，或者心智年齡像個小孩的人，才受得了這些狗屁……

"卡啦" 我已微醺了…一點琴酒…"卡啦"

聖誕夜…平安夜…

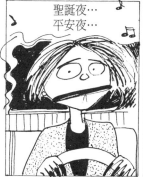

"卡啦"

叮叮叮…噹噹噹…

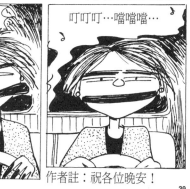

作者註：祝各位晚安！

39

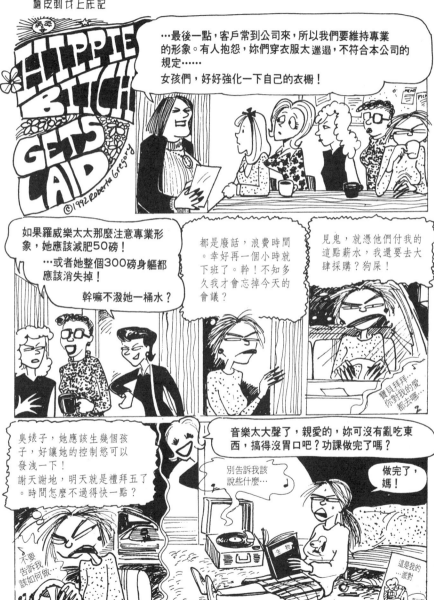

嬉皮刺壮上庇記

HIPPIE BITCH GETS LAID
©1992 Roberta Gregory

…最後一點，客戶常到公司來，所以我們要維持專業的形象。有人抱怨，妳們穿衣服太邋遢，不符合本公司的規定……
女孩們，好好強化一下自己的衣櫥！

如果羅威樂太太那麼注意專業形象，她應該減肥50磅！
…或者她整個300磅身軀都應該消失掉！
幹嘛不潑她一桶水？

都是廢話，浪費時間。幸好再一個小時就下班了。幹！不知多久我才會忘掉今天的會議？

見鬼，就憑他們付我的這點薪水，我還要去大肆採購？狗屎！

寶貝拜拜，你告訴我的愛都去哪？

臭婊子，她應該生幾個孩子，好讓她的控制慾可以發洩一下！
謝天謝地，明天就是禮拜五了。時間怎麼不過得快一點？

不要告訴我該如何做。

音樂太大聲了，親愛的，妳可沒有亂吃東西，搞得沒胃口吧？功課做完了嗎？

別告訴我該說些什麼…

做完了，媽！

生物

這是我的…派對

李絲麗·萬爾

41

親愛的，妳一定要成天穿著這件爛上衣嗎？我那天幫妳買的漂亮衣服呢？妳一次都沒穿！

又不是到什麼高級餐館吃飯！

別對妳媽惡聲惡氣！

晚飯後我要去諾瑪家聽我新買的唱片。

妳知道，我們不要妳晚上四處亂跑！

再吃一點通心麵？親愛的。

拜託，不過在街尾，何必那麼生氣？

耶穌基督，你幹嘛不讓她整晚都不回家？

親愛的，諾瑪是她新交的朋友，她好秀氣，不像亞玲家那些女孩。她們不過是一起聽唱片嘛，我們以前也這樣。

但是現在的音樂都在唱那些毒品！

天啊！雙聲道音響聽起來就是不一樣。我都不敢用我那個爛唱盤放這張唱片…

妳不是在存錢買音響？

快樂是一種溫暖的感覺…搶…砰砰…

對呀，我都不敢動我那些錢，所以搞到現在才買了這張……很屁吧！「白色專輯」！天曉得，披頭四下一步花樣是什麼？

不知道…十年後搞不好他們全都吸毒過量…

我覺得披頭四服用迷幻藥後，音樂比較棒……

披頭四吸毒？別扯了！

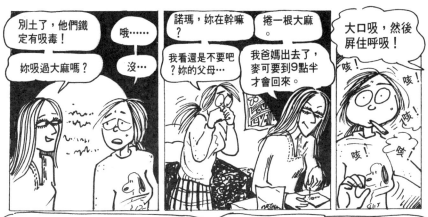

別土了，他們鐵定有吸毒！

妳吸過大麻嗎？

哦……

沒…

諾瑪，妳在幹嘛？

我看還是不要吧？妳的父母…

捲一根大麻。

我爸媽出去了，麥可要到9點半才會回來。

大口吸，然後屏住呼吸！

咳！

咳！

咳！

咳！

咳！

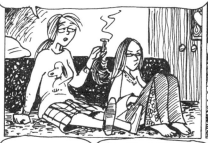

"咳"，我一點感覺都沒有。"咳"，只是喉嚨有點痛、鼻子熱熱的…"咳"，抽菸對身體不好…我們換一面聽好嗎？"咳"，抽了這玩意兒，不是會讓妳抓狂嗎？

天老爺，這是我聽過最屁的唱片。他們簡直是天才！噢，天老爺，他們簡直聰明死了…敏銳極了……

噓…等一下噢…基督…

第九… 第九…

要不要來一點？

妳看，大麻很酷吧？

對呀，想想看，如果每個人都抽，擴大了自己的心靈……

嗯，難怪要禁止人們抽……

嗯，太棒了，這些傢伙真是天才…

嘿，妳不是告訴妳父母9點前要回家嗎？

放輕鬆點，父母總比妳想像中的要笨！

哦，天老爺！狗屎！他們一定知道我抽了大麻，現在怎麼辦？

43

現在我看起來就像諾瑪的朋友了，別人不會再把我和亞玲連在一起。

麥姬…？

別讓她碰到你…

感覺好棒，我第一次覺得自己像個人！想穿什麼就穿什麼，想跟誰在一起就跟誰在一起；沒有哪隻豬可以指使我！

而且我還跟全校最酷的同學一起…原來人生就是這樣…

看，一群怪物！

你聽說布萊恩昨天被逮了嗎？

在外遊蕩？

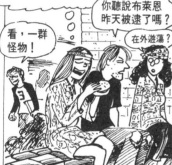

頭痛藥
$1.59
特價

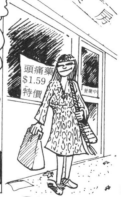

哈哈！

衛生棉條

拜拜，衛生褲！拜拜，棉花墊！再也不會凸出一塊，也不會棉花墊跑來跑去，弄痛了我。還有，不會再有難聞的味道。鐵環也不會勾住我的陰毛。拜拜，乾涸的經血……

媽媽說，要結了婚以後才能用衛生棉條。這些大人總是不說實話…嗯，一隻腳踏在馬桶蓋上，抹上潤滑劑後，輕輕由後面塞進去…OK…

我想就是這個部位…

噢！

也許不是…

嘿，誰在乎狗屎歷史…妳要做歷史老師嗎？在浩瀚的宇宙裡，分數等級有什麼重要？不過是英文字母罷了。

不過…它會把我的平均分數拉低下來…

噢，放輕鬆點！

生命的意義就是要感覺愉快，活得快樂，做自己愛做的事。每當我們一有什麼突破時，就有一隻豬跑來指使你……

這就是妳所需要知道的歷史，我們要改變歷史！

我們可以改變全世界！

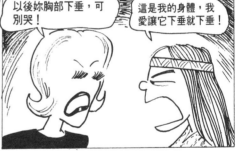

麥姬，親愛的，我真的應該帶妳去買一件新的胸罩……

我才不穿胸罩…

妳這種胸部線條？妳現在就給我穿上！

以後妳胸部下垂，可別哭！

胸罩拘束、不自然也不酷。

這是我的身體，我愛讓它下垂就下垂！

所以我說：「這是我的身體，下垂就下垂。」

喔，這樣說好帥喲！

麥姬，妳的胸部一點都不墜……

對呀！

妳真是個迷人的馬子…不穿胸罩更好看……

他說我是個迷人的馬子…我呀，我呀，迷人的馬子…

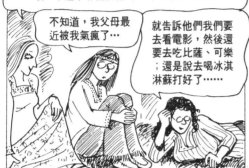

喂，下週末有個很棒的派對，妳要來嗎？

不知道，我父母最近被我氣瘋了…

就告訴他們我們要去看電影，然後還要去吃比薩、可樂；還是說去喝冰淇淋蘇打好了……

再見，好好玩啊！

不可以超過11點回來……

快一點，電影7點半開始……

喬治，你記得嗎？我們以前也常去看電影，然後去吃冰淇淋蘇打…

"哼哼"

OK，現在我們去史考特家，然後再接達倫與艾德，再去大學…

喔，派對在大學裡舉行啊？

不是在校園裡啦，他們是史考特的朋友，都是大學生…

天，好像做夢！沒有豬一樣的父母整天在我屁股後面囉唆，還可以跟這些很酷的朋友出去，達倫還說我是迷人的馬子…好像沈睡了一輩子，我的人生現在才開始！天，你看街燈好像天使，棒透了……

喂，停在那邊。

咳！

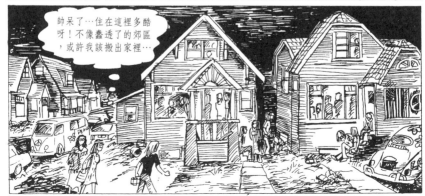

帥呆了…住在這裡多酷呀！不像蠢透了的郊區，或許我該搬出家裡…

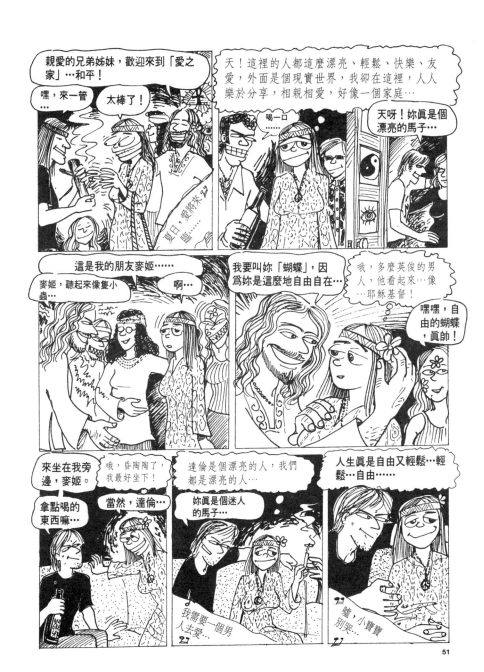

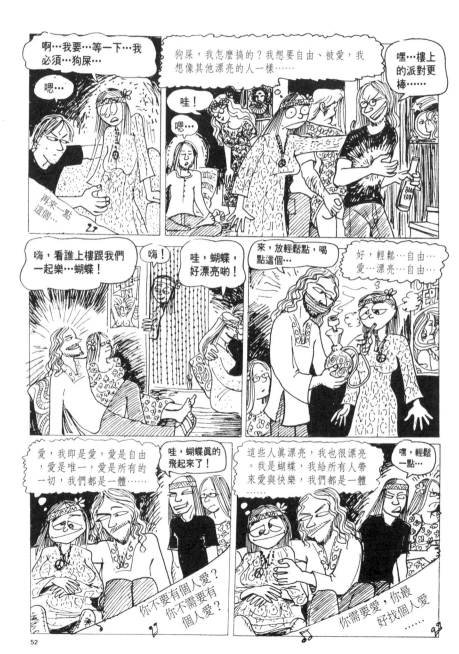

52

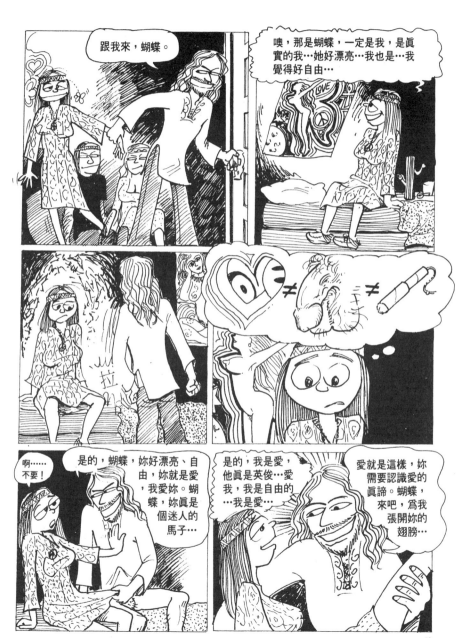

53

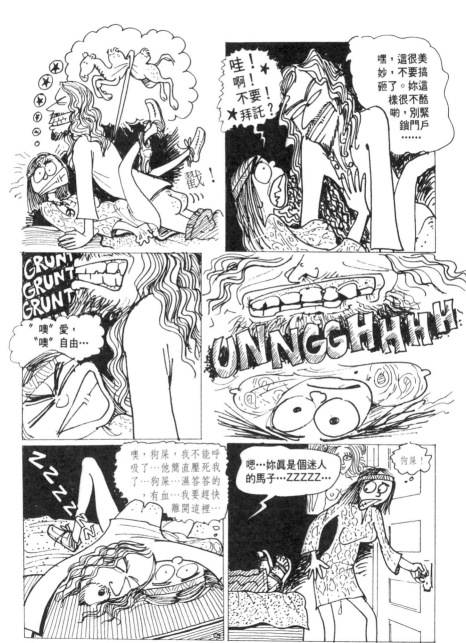

54

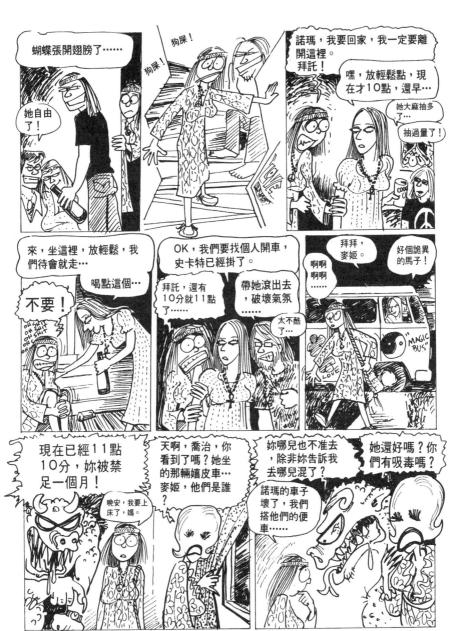

噢，狗屎！我被…強暴了！我…做愛了…！我不再是個處女！我將要下地獄！我才不信上帝狗屎…狗屎！狗屎！我甚至不知道那傢伙的名字…狗屎，現在我有瑕疵了！我…我甚至不喜歡做愛！我一定不正常！幹！腦袋瓜子裡都是噪音…或許我應該打開收音機…

女孩長大了…她知道了一切… ♪

嗨，麥姬，過來一下。

不行，我要做功課，要去圖書館……

天呀！她怎麼變得那麼拘謹？

乏味的人！

？

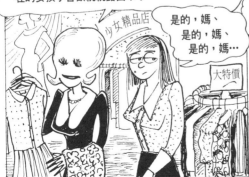

這件毛衣很漂亮，花色很美吧？粉紅色澤好好看。哪，你看看現在的衣服都做的這麼短，現在的女孩子喜歡統統露出來！

是的，媽、是的，媽、是的，媽…

奇怪，我的月經應該上個禮拜就來的…，這個經期還真難記…！狗屎，搞不好大麻抽多了，我腦子已經壞了，或者得了肺癌？…狗屎…不對，我的月經晚了兩個禮拜……

作者註：噢，不好了！

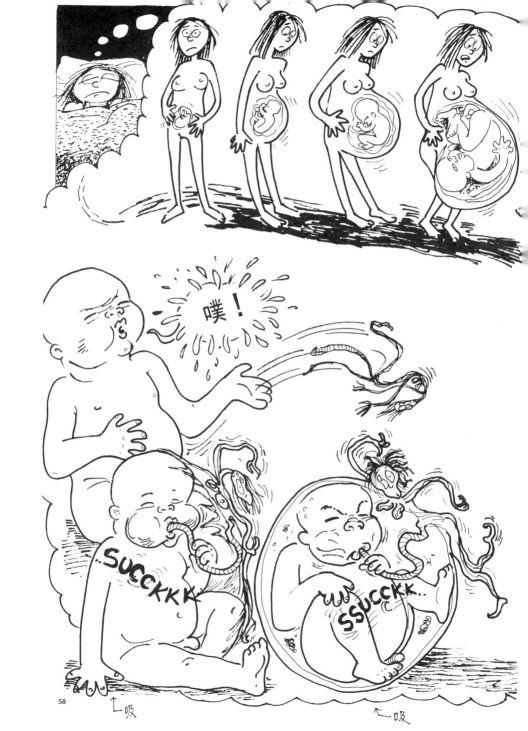

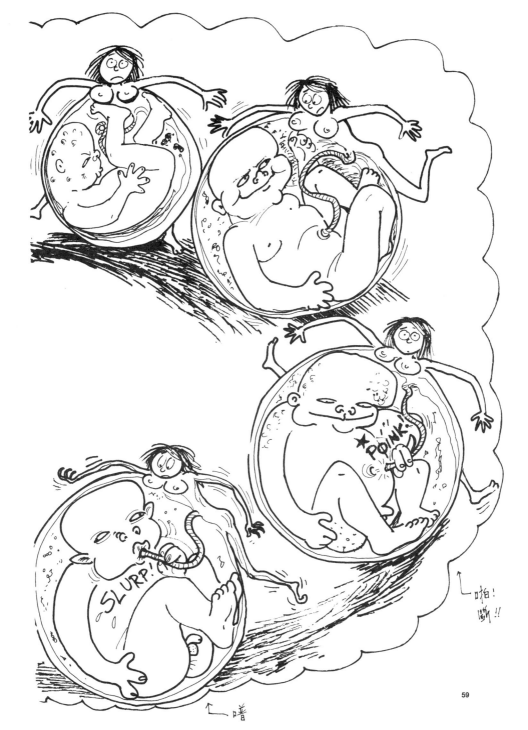

我要去望彌撒，我覺得妳應該一起去。妳已經六次沒去了，想想看，等妳辦告解時，面對神父不會不好意思嗎？
妳要知道這是俗世罪惡，妳不可違背上帝的意旨，爲所欲爲……

我還要去接莫菲太太，可憐人，待會妳看到她，可別提…哦…手術那檔子事…

是的。

OK，媽，我去，我去。

看，那不是紐金特太太，還有…伊萊莎…，她…去年惹上了麻煩……

一個巴掌打不響……

哇
哇
哇

想到伊萊莎還一度想要謀殺那個小寶貝…她想去那個…我不能說……

這些孩子，一點責任感都沒有！他們還以爲可以盡情享受，不用付出代價。他們如果希望別人把他們當大人看，就得像個大人……

妳說的很對！

狗屎，我覺得要病了…

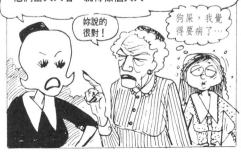

媽，我要去廁所。待會裡面見……好嗎？

"嘖"，妳應該在出門前上廁所的！

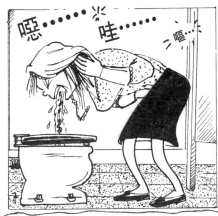

噁…… 哇…… 嘔…

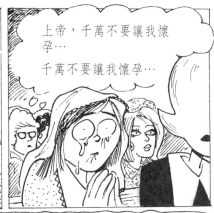

上帝,千萬不要讓我懷孕…

千萬不要讓我懷孕…

早安。今天我們不講道,取而代之的,我要讀幾封信給你們聽。

「親愛的母親:我猜妳還不知道我的存在,我已經在妳的肚子裡好幾天了。我等不及要看妳,等不及要妳抱我…妳親愛的腹中兒敬上。」……

「親愛的母親,已經一個月了,我現在長得好大,我知道妳一定會以我為傲…」「親愛的母親:希望我沒踢得妳太難過。我簡直等不及要與妳一起玩耍、歡笑。我愛妳!妳的腹中兒敬上」「親愛的母親:妳為什麼要殺掉我?為什麼?為什麼?為什麼?…」＊奉聖父聖子之名……

是的,雖然可悲,卻是事實。即使如今天這樣美麗的早晨,撒旦的助手仍在企圖讓「墮胎合法化」。現在我們要收集反對14號法案的簽名連署,我們會發下已經貼好郵票的明信片,各位只要簽上名,出門後丟到郵筒即可…

噢,"嗚",想到那些無辜的小孩被謀殺掉,就很心酸!

沒關係的,莫菲太太!

千萬不要吐,不要吐…

＊作者註:是的!這是我在那個「惡劣老時代」裡聽過的一次真實講道。

61

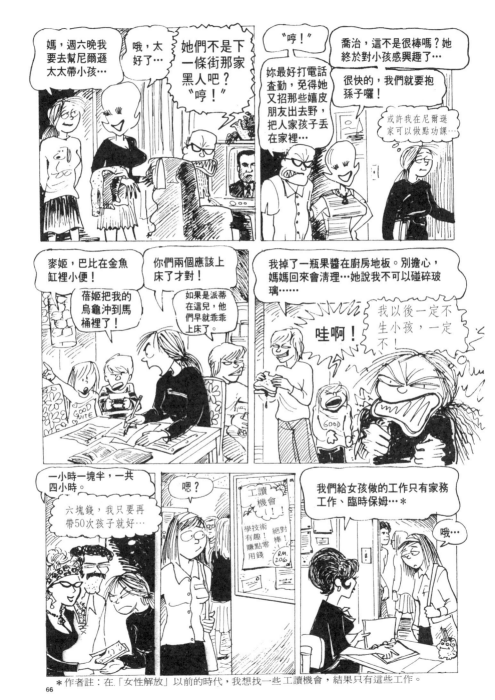

*作者註：在「女性解放」以前的時代，我想找一些工讀機會，結果只有這些工作。

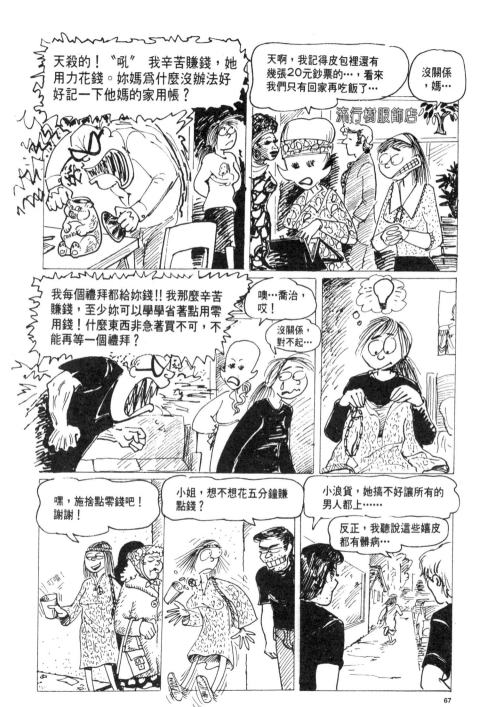

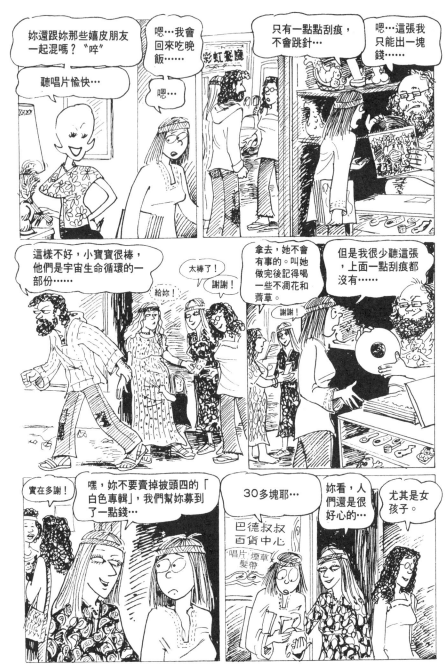

妳打了我給妳的電話了嗎？

我還沒湊足錢，要到禮拜五才能拿到零用錢，然後我還差37元。

受精卵大概要五到七天之後才會著床，在鎘的協助下…

"嘻" "嘻" "嘻" 嘻！

她媽的諾瑪、芭芭拉，她們可能告訴全世界了…遲早我的父母會知道，我可能會被送去什麼地方待產…運氣好的話，搞不好孩子生下來就死了…搞不好，他會是智障，被送去什麼教養機構……

搞不好，他只有輕微智障，然後我得一輩子照顧他…搞不好他會畸形，因為我企圖殺掉他…或許，因為我一直在偷我媽的錢…

搞不好，我會因墮胎死掉，或許，我不應該去做？或許，這是違背上帝的意旨？真想自殺，但是自殺也是違背上帝…怎麼做，我都是輸……

嗨，麥姬！

拿去，這裡是37元。

妳哪兒來的錢？

我們大家湊出來的，妳不應拖太久，拖越久，越難拿掉…

69

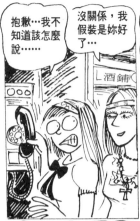

抱歉…我不知道該怎麼說……

沒關係，我假裝是妳好了…

哦嗯…嗯…是…是…嗯…

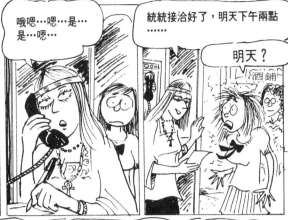

統統接洽好了，明天下午兩點……

明天？

正好是上課時間，妳爸媽會以爲妳在學校……

啊！這是城裡最亂的那一區…妳們可以陪我去嗎？

他說不要帶任何人去，但是沒什麼道理我不能陪妳去…

太好了，就是明天啦，妳不要想東想西…

抽點這個，可以放鬆一下心情…

狗屎！要是他們切開我的身體，怎麼辦？…搞不好我會死掉，更糟糕的，搞不好我父母發現了…狗屎！這是罪，我死了以後會下地獄…他們爲什麼不發明一種吃了就可以解決的藥丸…

反正我本來就要下地獄的，誰叫我有了性行爲？狗屎，我懷疑那個男人會不會也下地獄？如果我們在地獄碰頭，他又要跟我做那檔事，怎麼辦？狗屎…或許根本沒有地獄…

小寶貝，對不起，我不是誠心要謀殺你的，我年紀大一點才能生！我不應該發生性行爲的，雖然那個男人強迫我…對不起、對不起…

狗屎,我好像完全沒睡…搞不好,他們會識破,會告訴學校,然後我會被退學…

如果我用一點媽媽的化妝品,看起來就不會那麼像小孩子。搞不好,爸媽看了會大吼大叫,管他的,我本來就該挨罵…

妳化了妝嗎?"哼!"

對不起,我只是想…

親愛的,妳已經慢慢變成女人了。禮拜六我們去逛街,我幫妳買一些好的化妝品……

我們現在就假裝要去買中餐,然後溜上巴士…

好。

妳不要吃點東西嗎?

186號公車應該快來了…

不必…嗯…好吧。

嗯嗯…

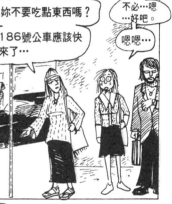

"呼"

嘿,我想不會有事的!妳有足夠的錢,過程只要一下下…妳不用擔心…

"咋"

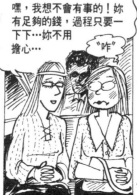

嗯…妳知道…好幾次我也擔心自己懷孕了……

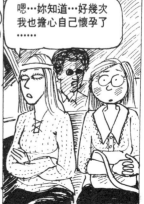

作者註：下期待續！

HIPPIE BITCH GETS AN ABORTION

©1993
ROBERTA
GREGORY

幹嘛？

我約了兩點…我是珍妮·強森。

進來。

395、96、97、98、99，25分、50、75、400元整。

好，「珍妮」，脫下妳的褲子，躺到床上。

媽的，床上墊的是報紙…或許我應該離開這裡…狗屎…那是血嗎？

我不是真的在這裡…我不是真的要墮胎…這不是真的…

來吧，把腿抬高一點，把屁股挪到床邊，就像在醫生那裡一樣……

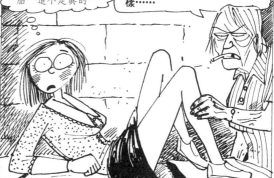

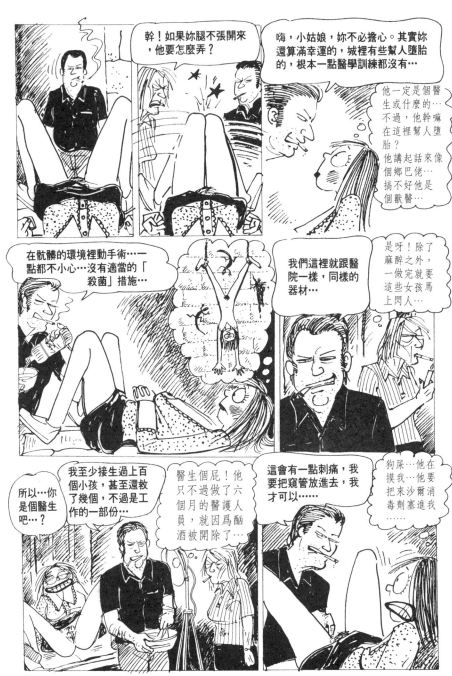

幹！如果妳腿不張開來，他要怎麼弄？

嗨，小姑娘，妳不必擔心。其實妳還算滿幸運的，城裡有些幫人墮胎的，根本一點醫學訓練都沒有…

他一定是個醫生或什麼的…不過，他幹嘛在這裡幫人墮胎？他講起話來像個鄉巴佬…搞不好他是個獸醫…

在骯髒的環境裡動手術…一點都不小心…沒有適當的「殺菌」措施…

我們這裡就跟醫院一樣，同樣的器材…

是呀！除了麻醉之外，一做完就要這些女孩馬上閃人…

所以…你是個醫生吧…？

我至少接生過上百個小孩，甚至還救了幾個，不過是工作的一部份…

醫生個屁！他只不過做了六個月的醫護人員，就因為酗酒被開除了…

這會有一點刺痛，我要把窺管放進去，我才可以……

狗屎…他在摸我…他要把來沙爾消毒劑塞進我……

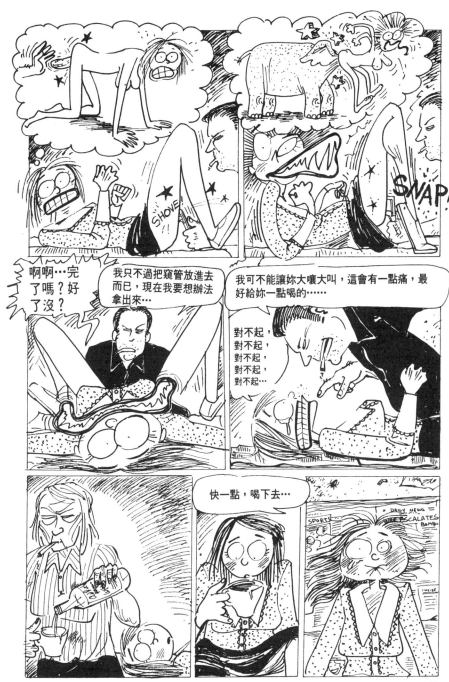

嗨，各位，你們可能不知道什麼是「子宮擴張刮除術」，更別提非法的…

我想你們也都覺得可憐的麥姬今天受夠了，你們不會在意…

我們暫停一下，來談談什麼是「子宮擴張刮除術」。

如果你已經知道了，不妨跳過這兩頁。或者你自認為男子漢，不屑知道這些娘兒們的玩意。

在本故事發生的年代，「子宮擴張刮除術」是最普遍的墮胎術。當然，現在已有比較簡單且不痛苦的方法。「子宮擴張刮除術」先用擴張器擴張子宮，然後再用刮子刮除子宮內的東西。你看，沒那麼神祕吧？

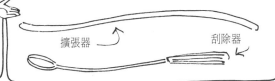

擴張器　　　　　　　　　刮除器

子宮是人體最強韌的肌肉。
你看得出它是女性器官
，因為它有長長的睫毛。

子宮內口約只有一根小草的直徑。

擴張器把這子宮口弄寬，讓刮除器可以伸進去。

噢…

麥姬懷孕約9周，胚胎（它還稱不上是胎兒）才約一又1／4吋大，但是已經有小手小腳了！

呃！

最好刮除得很完全，因為任何殘留物都會導致嚴重的感染……

咻…

其他的危險包括出血、子宮穿孔，還有附近器官的感染。

而且，實施「子宮擴張刮除術」通常需要全身麻醉（至少局部麻醉），因為非常痛！

所以麥姬完全沒有麻醉，實在太可怕了！她還算幸運，碰到一個至少有些醫學訓練的人……

而這個人還會跟她解釋他在做些什麼。
…我會這樣畫，也是爲了各位讀者好。

來沙爾那檔子事可不是誇張，不信你們看看40年代的女性雜誌的廣告，它常被用來做消毒劑。

你看，廣告上大書特書來沙爾的用處，就放在清洗馬桶污痕的專文下。

難怪嬰兒潮世代的母親，對自己的身體會愛恨交加…對不起，我實在太污辱你們了…

但是非法墮胎的女人就像在玩「俄羅斯輪盤」，她有可能和麥姬一樣運氣好，碰到了有經驗的…

但她也可能碰到那種無所不用其極賺錢的人。據調查，有些女人還被迫與墮胎醫生發生關係。

她無法拒絕，對方會說：「妳到底要不要墮胎？」她也不可能報警，通常對方都會要求手術時只准她一個人前來…

大部份的墮胎費用高達一千美元，一點保障也沒有，連「子宮刮除術」的水準都沒…

有時他們只是用導尿管或來沙爾塞進妳的子宮，然後就叫妳回家…

然後她們就會連續幾天腹部抽搐、出血，接著就流產了……

你看，我本來可以把麥姬畫得那麼慘的…
不過，故事已經快接近尾聲了…繼續看吧！

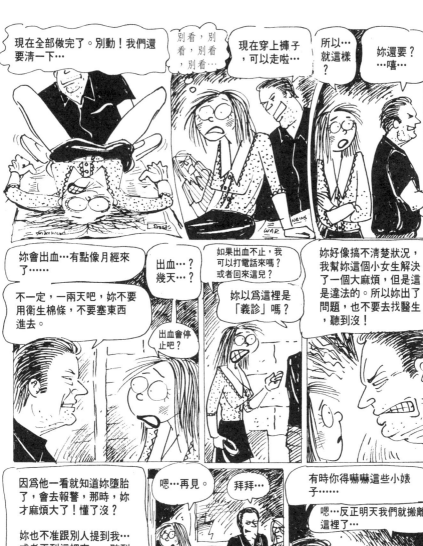

現在全部做完了。別動！我們還要清一下…

別看，別看，別看，別看…

現在穿上褲子，可以走啦…

所以…就這樣？

妳還要？…嘻…

妳會出血…有點像月經來了……

不一定，一兩天吧，妳不要用衛生棉條，不要塞東西進去。

出血…？幾天…？

出血會停止吧？

如果出血不止，我可以打電話來嗎？或者回來這兒？

妳以爲這裡是「義診」嗎？

妳好像搞不清楚狀況，我幫妳這個小女生解決了一個大麻煩，但是這是違法的。所以妳出了問題，也不要去找醫生，聽到沒！

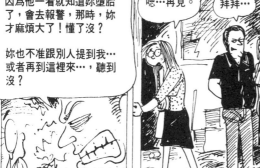

因爲他一看就知道妳墮胎了，會去報警，那時，妳才麻煩大了！懂了沒？

妳也不准跟別人提到我…或者再到這裡來…，聽到沒？

嗯…再見。

拜拜…

有時你得嚇嚇這些小婊子……

嗯…反正明天我們就搬離這裡了…

78

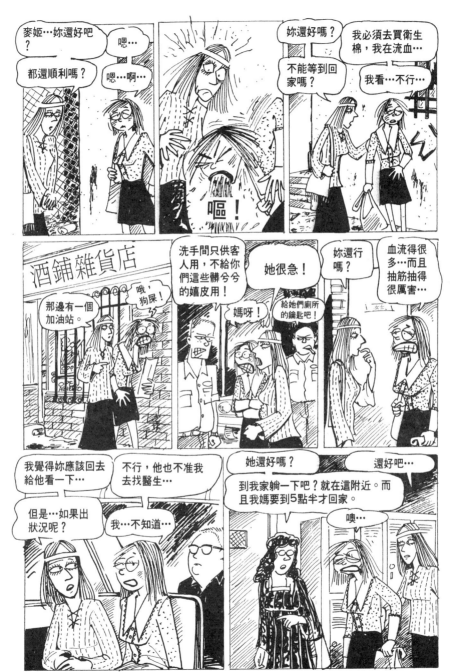

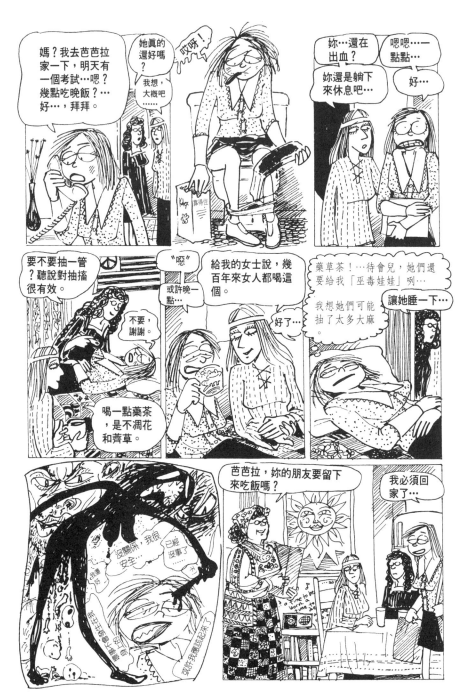

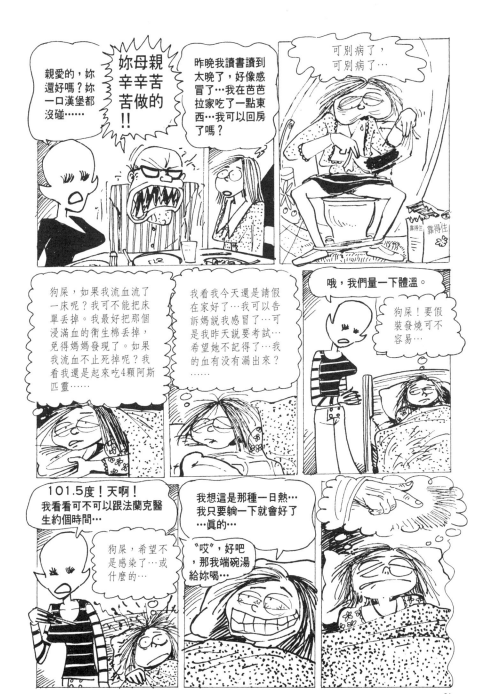

因汝貪念肉慾，發生了沒有婚姻神聖誓約祝福的性行為，而且謀殺了天眞無助的嬰兒，將承受永世的天譴！

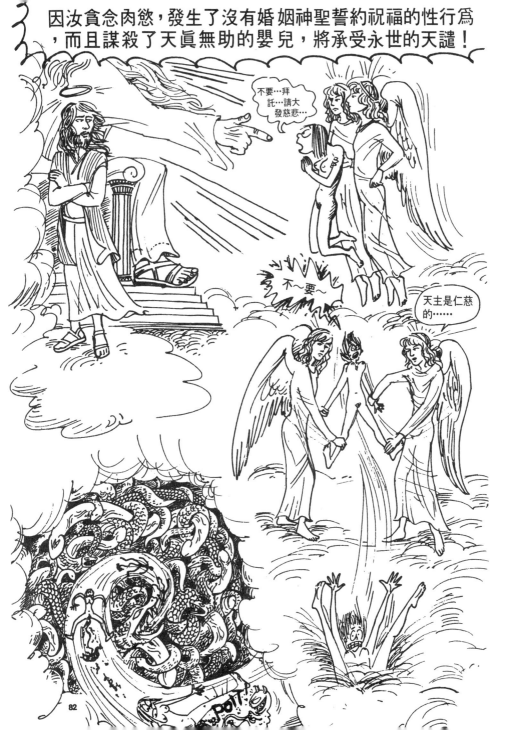

血好像少一點了…我好多了…上帝並不恨我…謝謝你，天主！謝謝你，天主！

哦，狗屎！我還是發燒102度，趕快把它搖下來，免得媽媽發現了…

我跟法蘭克醫師約了11點半…

看，我的溫度正常了…我必須去考試…真奇怪，我痊癒得真快！

哎，麥姬，妳看起來糟透了！

老師可能會叫妳去醫護室。

我感覺好多了…

妳要不要去我家躺一下，我會在我媽回家前趕回去……

好吧…

拜託，別讓我死掉！我不想死了下地獄…我很抱歉我殺了小寶寶…如果我死了，那個做手術的男人也應該死掉，因為他做的不對……

鈴！

要不要接呢？我要說什麼？搞不好是她媽？她媽為何這個時候打電話回家來？或許是芭芭拉打電話來警告我，她媽媽今天會提早回來…狗屎！

我感覺好多了，不想落後太多，這次考試我必須考得很好…

狗屎，如果我上課途中昏倒了，她們把我送去醫院怎麼辦？他們會發現真相把我送進監獄，把那個男的也送去坐牢…搞不好，他出獄了會來殺我，他認為我出賣了他……

妳要不要借我的筆記，下禮拜二的考試，我們可以在週末的時候一起幫妳準備……

謝謝，我會盡快趕上。

親愛的，明天妳要跟我去逛街嗎？

嗯，我不知道…

如果不去，我們就去看法蘭克醫生……

嘿，我覺得很好呀，逛街最棒了…

妳看，休息一下，妳就完全恢復舊觀……

我最好在昏倒前趕快躺下來。

天呀！不要再流血了！洗個澡？不行，我想可能會更糟…

如果還有正常的月經，不知道是什麼感受？…可以再用衛生棉條的感覺一定很棒…我不知道我還能不能活到下一次月經…

我已經用掉兩倍的衛生棉了…一度流血好像減緩了…它有可能再度減緩…搞不好，我已經慢慢痊癒了…我想我已經…

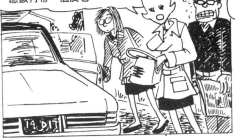

妳一定要帶那個醜陋的袋子嗎？我幫妳買了一堆美麗的皮包，妳一個都沒用…我覺得妳應該穿那件漂亮的白裙…或許我應該再帶一個皮包…

哼，天老爺，趕快去買吧！"咕嚕"

我們去新開的購物中心，在城裡的高級區，聽說有很多很棒的店…，以後我們就不用再去舊區了，那些老舊的房子，怪里怪氣的人…政府怎麼不幫那些人想想法子…

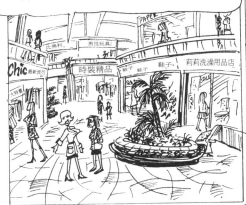

很棒吧！妳甚至不必出去，看起來就像未來世界的摩登城市…這麼新，這麼乾淨…

New You Salon

比佛利　　男性玩具
PAPER
Chic 最新流行　　時裝精品　鞋子　鞋子　莉莉洗澡用品店
大特賣

我叫露茜，是妳的美容顧問……

這是我女兒麥姬，她明年就畢業了，想要開始化妝。

妳有這麼可愛的女兒，真幸運。時下的女孩都很邋遢，有的根本不化妝…嗯，尤其是那些主張「自然」的嬉皮女孩…

噢…咋！

對呀…她以前也跟那些嬉皮混在一起…

哦…這種髮質不應該留直髮…需要燙一下……

我還會幫她挑一點適合她的化妝品……

嗯…

我瞧瞧…

哦，實在太好玩了！

這要搞多久？

我先去洗手間一下。

哦…大概一個半小時。

哦，她才剛感冒過，可能有點拉肚子。

狗屎！整塊衛生棉都濕透了。可能是走太多路了…最好坐下來…

哦…她的雙頰需要增添點顏色…新出來的珊瑚紅很適合…我不擦點，簡直不敢出門…綠色眼影也不錯。當然，她還需要捲睫毛，也有新的假睫毛，很容易戴上。還有指甲油……

妳看起來真可愛，親愛的！

妳帶個小女孩來，我讓她變成女人！

這件衣服很美吧？試穿一下吧？

那，這件美麗的白色洋裝呢？

嗯…好的…當然…我可以順便在試衣間看看衛生棉有沒有濕透…

嗯，我不認為…

那間茶室好可愛，我們去吃個午飯吧…或許來一客沙拉或水果……

棒極了…終於可以坐下來吃點東西，我餓壞了…這是我這個禮拜來第一次有胃口。

西班牙花園

86

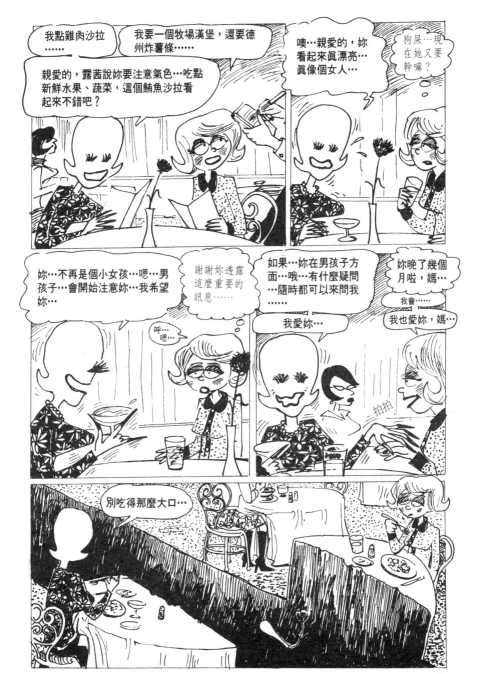

87

妳看她漂不漂亮？我帶她去新的購物中心那家「全新的你」…這是她的新衣服…

很高興現在還有女孩要做個「淑女」！

上帝，拜託，讓我活下去吧！讓我停止流血！我知道我錯了…原諒我！我絕不會再發生性行爲…我會將自己奉獻給你……

只有一點點血了…或許我已經好了？這表示上帝不處罰我了…或許我沒有錯…或許世界上並沒有上帝……

嗯，麥姬…妳看起來…不一樣了！

妳好一點沒？

嗯，不再抽痛了，也不怎麼出血了。

太棒了！下課後一起混混吧？

噢…我想我還是回家…休息一下…

爸媽都沒發現我惹了麻煩…我也熬過去了，解決了問題…我覺得自己完成了「大事」，這感覺很棒…我第一次感覺到自己是這個真實世界的一部份…像個大人

現在，我應該和那些「重要」的同學來往。

我以爲她是妳的朋友…

我想，她還需要一點時間，才能自那件事恢復過來……

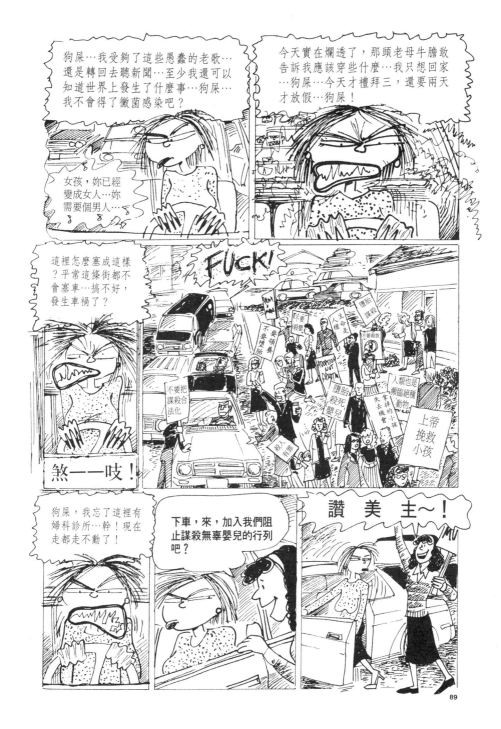

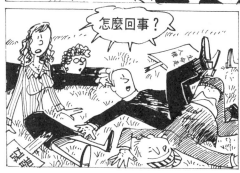

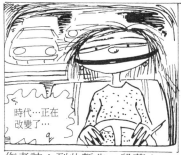

作者註：到此暫告一段落！

譯後記／何穎怡

出版社編輯邀寫「譯後記」，希望嚴肅幽默並具，筆調可「正削倒刨」瓦解父權文化，千萬不可像論文。

我不會寫論文，一要理直氣壯地鋪陳論點，就頓時精神官能症似地惶恐：是不是漏讀了哪本書？觀點周不周延？好不容易自覺頗周延了，又恐別人早就熟讀了我甫發現的那個新大陸理論！

幽默，更難吧？電視節目裡，名流總能對各式問題侃侃而談，不時爽朗地笑著，好似字字珠璣，我卻總是笑不出來。面目森嚴，與時下的顛覆流行格格不入。

寫譯後記之難，對我而言，實是無法適應「我給你三分鐘，你給我全世界」的媒體文化。瓦解父權文化，是嚴肅的、難以簡化的辯證過程。

拉拉雜雜一大堆，無非是為「譯後記」的乏味告罪。其實，古言跋者「狗尾續貂」，大抵也就是我想講的話。

《女人要帶刺》是女性地下漫畫先驅蘿貝塔‧葛萊莉歷年作品的精華選集，主角麥姐出生於美國白人中產階級、天主教家庭，成長於民權、自由主義氛圍瀰漫的六○嬉皮年代，在雅痞世代回憶她的成長經驗，包含最痛苦的童年性侵害、少女時代非法墮胎經驗等等。

此書涵蓋了女性主義者最感興趣的幾個議題：成長經驗的女性角色型塑（不懈地維持美麗淑女的形貌舉止）、性別從屬地位（麥

姬母親的煮飯、逛街、對丈夫低聲下氣的家庭主婦角色扮演）、身體自主權的喪失（宗教對女性生育權的控制）、辦公室文化（女性是以瑣碎嚼舌為樂的花瓶）。

本書的地下文化表現形式對讀者來說將是一大挑戰，殘酷、粗硬的線條表現，惡劣、粗鄙的男性語法，在在挑戰我們對「女主角」的既有形象。麥姬不是一個娓娓道來的自由主義派女性主義者，相對的，她的策略強硬，逼迫所有的女性在面對「生活之惡」時，毫無轉圜餘地。她左批「壓迫女人的男人」，右批「幫助男人壓迫女人的女人」，連小孩也不放過，善用狐媚策略的小女生，粗暴對待弱者的小男孩，統統是她的敵人！

毫不意外的，本書所有的角色都是惡劣的，包括永遠以命令語法說話的父親、表面和藹私下卻侵犯姪女肉體的叔叔、以解放之名佔有女性肉體的男嬉皮、宗教（神父痛責墮胎婦女）與法律（男密醫威脅女主角會被送去坐牢）所交織出來的父權壓制。

令人吃驚的，本書所有的女性角色也都可憎，包括不斷強化賢慧美麗守貞價值觀的母親、老而昏瞶的外婆阿姨、滿足於相夫教子的表姊、辦公室裡強化女下屬花瓶角色的女上司。

即便女主角麥姬，作者對她也沒有同情。麥姬拋棄了墮胎危機時所建立的女性情誼，擁抱了她憎恨的中產階級生活，一種讓女性主義錯愕的反高潮！

對此地的讀者而言，《女人要帶刺》還有一些文化障礙需要克服，譬如天主教教義對墮胎的看法，六○年代性解放運動對女性身體自主權的擠壓等等。

目前所有奉行天主教教義的國家都將墮胎列為刑事罪，教廷決定胎兒在成形多少天內算是「擁有生命」，墮胎婦女與執行墮胎手術者均觸犯「殺人」刑事罪。美國雖將墮胎合法化與否的權力交由各州立法決定，但近年卻因反對墮胎的保守團體不斷對實施墮胎的診所進行恐怖活動，使得美國願意進行墮胎手術的醫療機構減少了百分之五十一（見《對抗女人的戰爭》，時報文化）。

　　嬉皮運動裡的女人淹沒在Sex,drug,and rock'n' roll的口號裡，雖然解脫了胸罩的束縛，卻不由自主被迫推向「解放身體」的教條中。麥姬的嬉皮年代並沒有享受到情慾自主，相對的，她被迫做一個「豪爽女人」。（註：美國西岸嬉皮大串連起自1966至1967年，焚燒胸罩運動在1968年）

　　跨過了閱讀本書的障礙，我們就與作者蘿貝塔‧葛萊莉的「企圖」面對面了。為什麼她的女主角麥姬，讓女人與男人同樣感到不安？她既不是個不知不覺的從屬者，卻也沒有成為一個崇尚女性情誼的自覺者，她只是一昧地憤怒、尖酸、粗鄙、惡劣，挑戰所有女主角的角色規範。

　　或許，女性光譜裡有著這麼一個大大的灰色地帶。因為太灰色，所以失去了女性書寫傳統下擔任女主角的機會？

　　蘿貝塔‧葛萊莉的企圖是不是這樣，我不知道。

　　我早說過，我是不會寫論文的。「譯後記」能寫這麼長，到頭來，似乎還是有自以為是的幽默感的。

國家圖書館出版品預行編目資料

女人要帶刺：刺女的誕生 / 蘿貝塔・葛萊莉（Roberta
Gregory）作；何穎怡譯 . ──初版.
── 臺北市：大塊文化，1997 [民86]
面； 公分. ── (Smile；8)
譯自：A bitch is born
ISBN 957-8468-11-3 （平裝）

1.漫畫與卡通

947 .41 86004446

Smile 08

女人要帶刺── 刺女的誕生
A BITCH IS BORN

作者：蘿貝塔・葛萊莉(Roberta Gregory)　　　譯者：何穎怡
文字編輯：潔西卡・別冊編輯：連翠茉・美術編輯：何萍萍・責任編輯：韓秀玫
發行人：廖立文　　出版者：大塊文化出版股份有限公司
台北市117羅斯福路六段142巷20弄2-3號　　**讀者服務專線：080-006689**
TEL：(02)9357190　　FAX：(02)9356037　　信箱：新店郵政16之28號信箱
e-mail:locus@ms12.hinet.net
行政院新聞局局版北市業字第706號

Copyright ©1995 Roberta Gregory
All rights reserved.
Originally published in the U.S. by Fantagraphics Books,
7563 Lake City Way,Seattle,Washington 98115.
Published by arrangement with Fantagraphics Books.
Chinese translation right ©1997 Locus Publishing Company

總經銷：北城圖書有限公司　　地址：台北縣三重市大智路139號
TEL：(02)9818089(代表號)　　FAX：(02)9883028 9813049
排版：普城電腦排版有限公司　　製版印刷：源耕印刷事業有限公司
初版一刷：1997年5月　　定價：新台幣**150**元
版權所有・翻印必究　　ISBN 957-8468-11-3
郵購帳號： 18955675　　戶名：**大塊文化出版股份有限公司**

讀者回函卡

謝謝您購買這本書，為了加強對您的服務，請您詳細填寫本卡各欄，寄回大塊出版 (免附回郵) 即可不定期收到本公司最新的出版資訊，並享受我們提供的各種優待。

姓名：＿＿＿＿＿＿＿＿＿＿＿身分證字號：＿＿＿＿＿＿＿＿＿＿＿

住址：＿＿＿＿＿＿＿＿＿＿＿＿＿＿＿＿＿＿＿＿＿＿＿＿＿＿＿

聯絡電話：(O)＿＿＿＿＿＿＿＿＿＿＿　　(H)＿＿＿＿＿＿＿＿＿＿＿

出生日期：＿＿＿＿年＿＿＿月＿＿＿日

學歷：1.□高中及高中以下　2.□專科與大學　3.□研究所以上

職業：1.□學生　2.□資訊業　3.□工　4.□商　5.□服務業　6.□軍警公教
7.□自由業及專業　8.□其他＿＿＿＿＿

從何處得知本書：1.□逛書店　2.□報紙廣告　3.□雜誌廣告　4.□新聞報導
5.□親友介紹　6.□公車廣告　7.□廣播節目8.□書訊　9.□廣告信函
10.□其他＿＿＿＿＿＿

您購買過我們那些系列的書：
1.□Touch系列　2.□Mark系列　3.□Smile系列

閱讀嗜好：
1.□財經　2.□企管　3.□心理　4.□勵志　5.□社會人文　6.□自然科學
7.□傳記　8.□音樂藝術　9.□文學　10.□保健　11.□漫畫　12.□其他＿＿＿

對我們的建議：＿＿＿＿＿＿＿＿＿＿＿＿＿＿＿＿＿＿＿＿＿＿＿＿＿
＿＿＿＿＿＿＿＿＿＿＿＿＿＿＿＿＿＿＿＿＿＿＿＿＿＿＿＿＿＿＿＿＿
＿＿＿＿＿＿＿＿＿＿＿＿＿＿＿＿＿＿＿＿＿＿＿＿＿＿＿＿＿＿＿＿＿

116 台北市羅斯福路六段142巷20弄2-3號

廣 告 回 信
台灣北區郵政管理局登記證
北台字第10227號

大塊文化出版股份有限公司　收

地址：＿＿＿市／縣＿＿＿鄉／鎮／市／區＿＿＿路／街＿＿＿段＿＿＿巷

＿＿＿弄＿＿＿號＿＿＿樓

姓名：

編號：SM008　　書名：女人要帶刺

LOCUS

LOCUS

LOCUS

LOCUS